U0122410

春

责任编辑：熊　晶

书籍设计：敖　露

技术编辑：李国新

版式设计：左岸工作室

图书在版编目（CIP）数据

春 / 田英章主编；田雪松编著；罗松绘.

——武汉：湖北美术出版社，2017.4

（书写四季·田英章田雪松硬笔楷书描临本）

ISBN 978-7-5394-7583-7

Ⅰ.①春…

Ⅱ.①田…②田…③罗…

Ⅲ.①硬笔字 - 楷书 - 法帖

Ⅳ.①J292.12

中国版本图书馆CIP数据核字(2017)第072125号

出版发行：长江出版传媒　湖北美术出版社

地　　址：武汉市洪山区雄楚大街268号B座

电　　话：(027)87679525（发行）87679541（编辑）

传　　真：(027)87679523

邮政编码：430070

印　　刷：武汉三川印务有限公司

开　　本：889mm×1194mm　1/32

印　　张：4

版　　次：2017年8月第1版

　　　　　2017年8月第1次印刷

定　　价：26.00元

书写四季

田英章田雪松硬笔楷书描临本

田英章 主编　田雪松 编著　罗松 绘

长江出版传媒　湖北美术出版社

目 录

春之絮语

春，说不出带给你的是什么，只觉得整个儿是一段从萧索到繁荣的挣扎，是人对自然的耐力与生存意志的严酷考验，是非常痛苦的一个过程。当一切完成之后，那份对于新生的茫然，却如大梦初醒——要重新认识这世界和自己所站立的位置了！

每一个四季，每一个生命，岂不都是经历如此的过程？从挣扎着出生到憬然的觉醒，用完全陌生的眼睛认识环境，适应生存，肯定自我，而后再一次的从繁荣到萧索，又从萧索到新生的呢？

　　经过了各式各样的匆匆，也经过了各式各样的冷暖，穿皮

衣的日子，挤人潮的日子；提着大包小包，不知为什么不能众醉独醒，而只能随俗奔忙的日子。

春节这一天，骤然间，一切静止，大概是岁月蜕变到了顶点吧？然后回到家里升起一些炉火，点亮一些烛光，在门前或各个角落，张贴一些生命的象征，宣告挣

夜的街

树枝上嫩绿的芽子看不见

是冬天吧

是秋天吧

但快乐的人们

不问四季总是快乐

哀哭的人们，不问四季也总是哀哭

扎的决心，祝祷生命的持续与繁华。接着，在醇酒一般浓浓的醉意中，忽然那一切的挣扎与戒备都解除了。街上再度有了车声，人踪再度从疏落到繁盛。外面的大树摆脱了岁暮的枯黄，和几上的桃枝一起绽出了新叶。日历一下子就要跨到三月，一个新的奔赴，在轨道

上已经进行好一阵子了，而你在这个蜕变的季节里梦游着。

　　你，曾经是怎样活过来的呢？

　　好像刚刚发现自己被放置在一个陌生的起点，四顾茫然，要从头找回一些记忆，发现一些去岁的遗痕。从无依中起步是如此的需要集中神智来使自己摆脱旧

梦，是如此的需要气力来让自己举步前行！

醒过来的时候，是淡淡的春晨，外面正下着雨，雨中车辆驶过的声音是那样的陌生又熟稔。以前是用什么样的心情，去听这川流着的行列呢？以前你的苦是什么滋味，你的乐是什么状貌？你曾经在成

功的顶峰还是在失败的谷底？你曾经为爱兴奋还是为恨伤怀？你曾为做错过什么而痛悔？为忽略了什么而失落？你曾有什么事该做而未做？你曾允诺过什么而未实

行？

梦前与梦后，隔着一片雾一般的空白吧？

也许，也许，仍有一片伤痕在痛，提醒你，那错误的噩运仍在持续；也许，也许，你记起有一枚小小的青叶，在心的冬眠中等待绽发。你要弥补的是什么呢？要完成的是什么呢？要

追寻的是什么呢……

你需要一些答案。

而日子已经在春雨与春晴，春寒与春暖中，一页一页的飞去。仿佛是旧时一些爱情的信简，那些薄薄的纸页所飞越过的时间与空间，均已不再。

要写的是一封不该写也不该寄的信，

却是一封最想写也最想寄的信。寄给一个绿绿的春天，告诉他，你的心情为了这春天而涨满温柔的泪水。

《为了这春天》
罗兰

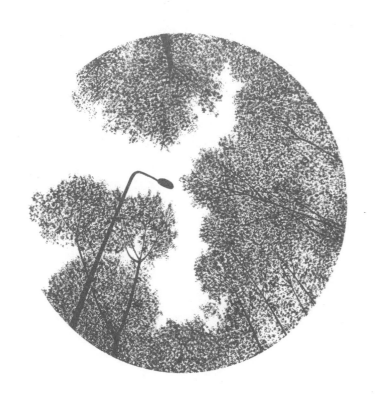

亲爱的，让我们一起到丘山中走一走！冰雪已消融，生命已从沉睡中苏醒，正在山谷里和坡地上信步蹒跚。快和我一道走吧！让我们跟上春姑娘的脚步，走向遥远的田野。

来呀，让我们攀上山顶，尽情观赏四周平原上那起伏连绵的绿色波浪。

看哪，春天的黎明已舒展开寒冬之夜折叠起来的衣裳，桃树、苹果树将之穿在身上，美不胜收，就像"吉庆之夜"的新娘；葡萄园醒来了，葡萄藤相互拥抱，就像互相依偎的情侣；溪水流淌，在岩石间翩翩起舞，唱着欢乐的歌；百花从大自然的心中绽放，就像海浪涌起

的泡沫。

来呀，让我们饮下水仙花神杯中剩余的雨泪；让我们用鸟雀的欢歌充满我们的心灵；让我们尽情饱吸惠风的馨香。

《爱的生命·春》
纪伯伦

我喜欢雨，无论什么季节的雨，我都喜欢。她给我的形象和记忆，永远是美的。

春天，树叶开始闪出黄青，花苞轻轻地在风中摇动，似乎还带着一种冬天的昏黄。可是只要经过一场春雨的洗淋，那种灰色和神态是难以想像的。每一棵树仿佛都睁开特别明亮的眼

晴。树枝的手臂也顿时柔软了，而那萌发的叶子，简直就起伏着一层绿茵茵的波浪。水珠子从花苞里滴下来，比少女的眼泪还娇媚。半空中似乎总挂着透明的水雾的丝帘，牵动着阳光的彩棱镜。这时，整个大地是美丽的。小草像复苏的蚯蚓一样翻动，发出一种春天

才能听到的沙沙声。
呼吸变得畅快，空气
里像有无数芳甜的果
子，在诱惑着鼻子和
嘴唇。真的，只有这
一场雨，才完全驱走
了冬天，才使世界改
变了姿容。

《雨的四季》
刘湛秋

漫步在春天

冬

天即将过去，好奇的曙光揭去雾幔。

我忽然看见文旦树枝萌发了沾露的新叶，这是生气盎然的奇迹。

我感到惊喜，就像蚁垤仙人在达玛萨河畔，惊喜地吟哦第

一行诗句。

这几片新叶，在长久无声的鄙薄中，把隐匿的坦荡的音讯送入播散的朝晖。犹如你该吐露的心语，而你默默离去。

春天已经不远，你我之间似熟还生的幕帘，不时飘动，边角翻卷。

调皮的南风也吹不倒隔阂。

无忌的时刻尚未来到，傍晚，你走进无可描述的朦胧。

《你走进了朦胧》
泰戈尔

四月终于消逝，炎夏的热吻烧焦了无可奈何的大地，这时，我绽开了蓓蕾。我来了，一半儿惊惧，一半儿好奇，像个调皮的孩童向隐士的小茅屋窥视。

我听到，枝残叶枯的树林战战兢兢地切切私语；我听到，杜鹃吐露夏日慵倦的歌声；透过我的花蕾外

飘摇的绿叶的慢帐，
我看到了世界，严酷，
冷漠，形容枯槁。

　　我依然勇敢地开
放了，带着强烈的青
春的信念，畅饮着那
从光彩夺目的天杯中
倾出的烈酒，傲然向
黎明致敬。我，心底
蕴藏着骄阳的芬芳的
芭兰花。

《芭兰花》
泰戈尔

花枝吐翠
花萼生长
沉寂了一个冬的春花竞相开放
那是春季的常态
却也蕴含了特别的味道

啊！春天！很久很久以前，你打开天国的南门，降临混沌初开的大地。人们冲出房屋，欢笑着，舞蹈着，喜极欲狂，互相抛掷着花粉。

岁岁年年，你都带着你第一次走出天堂时撒在路上的四月的鲜花来到人间。因此，你的花的浓郁芬芳里弥漫着如今已成

梦境的岁月的深深叹息——那已消亡的世界的眷恋情深的哀思。你的轻风里满载着已从人类语言中消失的古老的爱的传奇。

有一天，你突然闯进我因初恋而焦急震颤的心灵，带来新的奇迹。从此，年复一年，那从未经历过的欢乐的甜柔的羞怯

便藏在你柠檬花绿色
的蓓蕾里；我心中难
描难诉的柔情便留在
默默无言，如燃烧的
火焰似的红玫瑰中；
我生命中最美好的一
页——那热情奔放的
五月时光的深切怀
念，便和着你年年新
绿的嫩叶的沙沙声悄
悄低语。

《爱者之贻》
泰戈尔

五月的雨是那么的欢悦，恨不能跳到里面去，淋到融化，将自己的血肉交给厚实的大地。太阳出来的时候，我的身上将会变出一摊繁花似锦。

对于雨季，我已大陌生，才会有这样的想法吧。

《雨禅台北》
三毛

盼

望着，盼望着，东风来了，春天的脚步近了。

一切都像刚睡醒的样子，欣欣然张开了眼。山朗润起来了，水涨起来了，太阳的脸红起来了。

小草偷偷地从土里钻出来，嫩嫩的，绿绿的。园子里，田

野里，瞧去，一大片一大片满是的。坐着，躺着，打两个滚，踢几脚球，赛几趟跑，捉几回迷藏。风轻悄悄的，草软绵绵的。

桃树、杏树、梨树，你不让我，我不让你，都开满了花赶趟儿。红的像火，粉的像霞，白的像雪。花里带着甜味儿；闭了眼，树上仿佛己经

满是桃儿、杏儿、梨儿。花下成千成百的蜜蜂嗡嗡地闹着，大小的蝴蝶飞来飞去。野花遍地是：杂样儿，有名字的，没名字的，散在草丛里，像眼睛，像星星，还眨呀眨的。

　　"吹面不寒杨柳风"，不错的，像母亲的手抚摸着你。风里带来些新翻的泥土的气息，混着青草味

儿，还有各种花的香，都在微微润湿的空气里酝酿。鸟儿将巢安在繁花嫩叶当中，高兴起来了，呼朋引伴地卖弄清脆的喉咙，唱出宛转的曲子，与轻风流水应和着。牛背上牧童的短笛，这时候也成天嘹亮地响着。

雨是最寻常的，一下就是三两天。可

别恼。看，像牛毛，像花针，像细丝，密密地斜织着，人家屋顶上全笼着一层薄烟。树叶儿却绿得发亮，小草儿也青得逼你的眼。傍晚时候，上灯了，一点点黄晕的光，烘托出一片安静而和平的夜。在乡下，小路上，石桥边，有撑起伞慢慢走着的人，地里还有工作的

农民，披着蓑戴着笠。他们的房屋，稀稀疏疏的在雨里静默着。

天上风筝渐渐多了，地上孩子也多了。城里乡下，家家户户，老老小小，也赶趟儿似的，一个个都出来了。舒活舒活筋骨，抖擞抖擞精神，各做各的一份事去。"一年之计在于春"，刚起头儿，有的是工夫，

有的是希望。

　　春天像刚落地的娃娃，从头到脚都是新的，它生长着。

　　春天像小姑娘，花枝招展的，笑着，走着。

　　春天像健壮的青年，有铁一般的胳膊和腰脚，领着我们上前去。

《春》
朱自清

那翘企已久的芳馥春天，尽管迟来几周，终于还是来了，这一来，古宅的檐苔墙藓，处处一派生机。明媚的春色已经窥入我的书斋，不由人不启窗相迎；一刹那，郁郁寡欢的炉边暖流与那和畅的清风顷刻氤氲一处，几给人以入夏之感。窗扉既已洞开，曾经在淹迟冬月

伴我蛰居斗室之内的那一切计数不清的遐思逸想——浸透欢戚乃至古怪念头的脑中异象，浥满朴实黯淡的自然的真实生活画面，甚至那些隐约于睡乡边缘、瞬息即逝的瑰丽色泽所缀饰成的片片梦中情景，所有这一切这时都立即逸出，消释在那太空之间。的确，这些全

都让它去吧，这样我自己也好在融融的春光下另讨一番生活。沉思冥想尽可以奋其昏昏之翅翼，效彼鸥鹊之夜游，而全然不胜午天的欢愉阳光。这类友朋似乎只适合于炉火之畔与冻窗之旁，这时室外正是狂飙啸枝，冰川载途，林径雪封，公路淤塞。至于进入春夏，一切

沉郁的思绪便只应伴着寒鸟，随冬北去。于是那伊甸园式的淳朴生活恍若又重返人间：此时活着似乎既不需思考，也毋庸劳动，而只是熙熙和和，怡然自乐。除了仰承高天欢笑，俯察大地苏生而外，此时此刻又有什么值得人去千辛万苦经营？

　　今年春的到来所

以又是步履疾迅，主要因为冬的延稽过久，这样即使兼程退却，也早超出其节令期限。不过半月之前，我还在那饱涨的河边见着巨块浮冰滚滚而下。山腹个别地带而外，眼前茫茫大地覆雪极厚，其最底层尚是去年十二月间雪暴所积。骤睹此景，几乎令人目呆，不解何

以这片僵死地面上的偌大硷布方才铺上，便又撤去。但是谁又能弄清那阳和淑气会有恁般灵验，不管它是来自周遭的岑寂物质世界，还是人们心底的精神冬天？实际上，多日以来，这里既无暴雨，也无燥热，只是好风南来，不断吹拂，而且雾日晴天，都较和煦，另外间或

绿树长到了我的窗前
仿佛是暗哑的大地发出的渴望的声音

降场小雨，但其中总是溢满幸福欢笑。雪仿佛在幻术下已经突然隐去；密林深谷之中虽然难免，但是眼前只剩下一两处还未消净，说不定明天再来，还会因为踪影全无而感到怅惘。的确，新春这般紧逼残冬，以前还未见过。路边的小草已经贴着雪堆钻出头来。牧场耕地一

时还没有绿转黄回，完全变青，但也不再是去年深秋一切枯竭时的那种惨淡灰暗色泽；生意已经隐隐欲出，只待不久即将焕发成为一派热闹景象。个别地方甚至明显地绽露出来——河边一家古旧红色农舍前面的果园南坡就是这样——那里已经是浅草茸茸，一色新绿，

那光景的秀丽，就是将来繁花遍野，也将无以复加。不过这一切还大有某种虚幻不实之感——它只是一点预示，一个憧憬，或者某种奇异光照下的霎时效果，以致目才一瞬，便又转眼成空，负韵逸去。然而美却从来不是什么幻象；不是那里的点滴苍翠，而正是它周遭

广阔的深黝荒芜土地才更能给人携来梦想和渴望。每时每刻都有更多的土地被从死亡之中拯救出来。刚才朝阳的灰色南岸还几乎光秃无物，但现在已是翠映水堤。再细眄视，浅草也在微微泛绿！

　　园中树木虽还未抽芽著叶，但也已脂遂液饱，满眼生机。

只需魔杖一点，便会立即茂密葱茏，蓊森浓郁，而如今枯枝上的低吟悲啸到时也会从那簇叶中间突然响出一片音乐。几十年来一向荫翳西窗的那株着满苔衣的老柳也必将首先披起绿装。说起柳来，历来总是啧有烦言，理由无非是这种树的外皮不够干净，因而看去每易

产生黏湿不洁之感。

的确，我常以为，树木要想得人喜爱，必须叶表光滑，皮表爽利，另外木质纹理也都贵乎缜密坚致。

《春日迟迟》

霍桑

四月的风拂过，山峦沉稳，微笑地面对着我。在他怀里，随风翻飞的是深深浅浅的草叶，一色

的枝柯。

　　我逐渐向山峦走近，只希望能够知道他此刻的心情。有模糊的低语穿过林间，在四月的末梢，生命正在酝酿着一种芳醇的变化，一种未能完全预知的骚动。

《桐花》
席慕蓉

在我房间窗外面的花园里，一群麻雀在洋槐和白桦的光秃的树枝上跳来跳去和热烈地交谈着，而在邻家房顶的马头形木雕上，蹲着一只令人尊敬的乌鸦，她一面倾听这些灰涂涂的小鸟儿的谈话，一面妄自尊大地摇晃着头。充满阳光的和暖的空气，把每一种声音都

送进我的房间：我听见溪水急急的潺潺的奔流声，我听见树枝轻轻的簌簌声，我能听懂，那对鸽子在我的窗檐上正在咕咕地絮语着什么，于是随着空气的振荡，春天的音乐就流进我的心房。

《春天的旋律》

高尔基

细柔的微风

渐露的新绿

春天已悄悄地来到我们身边

你是春天，第一朵花开。

你是山间，飞来的彩虹。

你是翠绿，也是深蓝；你是清白，也是玄黑；你是田黄，也是珊红……你具足了一切的颜色，却是用尽世间的言语，也无法描绘。

你抬头看着远方吧！这世间最美好的

事物是无言的，无言的时候则让我们最细腻地接近美好。

《不知多少秋声》
林清玄

也许，也许

仍有一片伤痕在痛

提醒你，那错误的噩运仍在持续

也许，也许

你记起有一枚小小的青叶

在心的冬眠中等待绽发

你要弥补的是什么呢

要完成的是什么呢

要追寻的是什么呢

春天必然曾经是这样的：从绿意内敛的山头，一把雪再也撑不住了，噗嗤的一声，将冷面笑成花面，一首渐渐然的歌便从云端唱到山麓，从山麓唱到低低的荒村，唱入篱落，唱入一只小鸭的黄蹼，唱入软溶

溶的春泥——软如一床新翻的棉被的春泥。

那样娇，那样敏感，却又那样混沌无涯。一声雷，可以无端地惹哭满天的云，一阵杜鹃啼，可以斗急了一城杜鹃花，一阵风起，每一棵柳都会吟出一则则白茫茫、虚飘飘说也说不清、听也听不清的飞

絮，每一丝飞絮都是一株柳的分号。反正，春天就是这样不讲理，不逻辑，而仍可以好得让人心平气和的。

春天必然曾经是这样的：满塘叶黯花残的枯梗抵死苦守一截老根，北地里千宅万户的屋梁受尽风欺雪压犹自温柔地抱着一团小小的空虚的

燕巢。然后，忽然有一天，桃花把所有的山村水廓都攻陷了。柳树把皇室的御沟和民间的江头都控制住了。春天有如旌旗鲜明的王师，因为长期虔诚的企盼祝祷而美丽起来。

　　而关于春天的名字，必然曾经有这样的一段故事：在《诗经》之前，在《尚书》之前，

在仓颉造字之前，一只小羊在啮草时猛然感到的多汁，一个孩子放风筝时猛然感觉到的飞腾，一双患风痛的腿在猛然间感到舒适，千千万万双素手在溪畔在江畔浣纱时所猛然感到的水的血脉……当他们惊讶地奔走互告的时候，他们决定将嘴噘成吹口哨的形状，用一种

愉快的耳语的声音来为这季节命名："春"。

　　鸟又可以开始丈量天空了。有的负责丈量天的蓝度，有的负责丈量天的透明度，有的负责用那双翼丈量天的高度和深度。而所有的鸟全不是好的数学家，他们吱吱喳喳地算了又算，核了又核，终于还是不敢宣布统

计数字。

　　至于所有的花，已交给蝴蝶去数。所有的蕊，交给蜜蜂去编册。所有的树，交给风去纵宠。而风，交给檐前的老风铃去一一记忆一一垂询。

　　春天必然曾经是这样，或者，在什么地方，它仍然是这样的吧？穿越烟囱与烟囱的黑森林，我想走

访那踯躅在湮远年代
中的春天。

《春之怀古》
张晓风

我说，你是人间的四月天；

笑响点亮了四面风；

轻灵在春的光艳中交舞着变。

你是四月早天里的云烟，

黄昏吹着风的软，

星子在无意中闪，

细雨点洒在花前。

那轻，那娉婷，

你是，

鲜妍百花的冠冕
你戴着，

你是天真，庄严，

你是夜夜的月圆。

雪化后那片鹅黄，
你像；

新鲜初放芽的绿，
你是；

柔嫩喜悦，

水光浮动着你梦
期待中白莲。

你是一树一树的
花开，

是燕在梁间呢喃，
——你是爱，是暖，
是希望，
你是人间的四月
天！

《你是人间的四月天》
林徽因

花事最盛的去处数着西山华庭寺。不到寺门，远远就闻见一股细细的清香，直渗进人的心肺。这是梅花，有红梅、白梅、绿梅，还有朱砂梅，一树一树的，每一树梅花都是一树诗。白玉兰花略微有点儿残，娇黄的迎春却正当时，那一片春色啊，

比起滇池的水来不
知还要深多少倍。

《茶花赋》
杨朔

朋友们，春天和我们同在了。他主宰我们的田野和我们的园，他统治各处地方。他还要穿到人们的冷的心里了，还要去敲在黑暗与冷淡里假寐着的灵魂的门。他用了一片绿的天鹅的毯盖住我们的田野；他用了美而且香的花装饰我们的园；他使鸟唱恋爱的歌，他使小

河低语希望的话，他使柔和的晚风给失望的心带回他秘密的亲爱的梦。他使我们忘却了长而冷的冬夜的一切孤寂，冷而暗的冬天的心的背叛；到田野山林里去的每回的散步，对我们表示一个美之新的世界；每个夜间，在那时新月对了疲倦的大地送下他温柔的银色的接

吻，都是一个新的启
示！

《春天与其力量》
　　　爱罗先珂

冬天来过，已经离去；忧伤，却随轮回的年岁又复来临：清风，流水，又唱起欢乐的歌曲，燕子，蜜蜂，蚂蚁，都重露形影，鲜花绿叶装饰着死去季节的坟墓，热恋小鸟在树林里到处结对成亲，在田野、在树梢，营造绿色家庭；碧绿的蜥蜴，金色的蛇，都像是摆脱了禁

锢的火焰，从昏睡状态中觉醒。

　　透过那森林、河海、田野和山岭，振奋万物的生命以从世界的黎明混沌初开以来就一贯采取的方式，运动、变化，从大地的心胸奔迸；为它的流波浸润，天空中的明灯射出更柔和的光明；卑微的物种，也由于对生命的神圣

渴望而激动，繁衍滋
生，在爱的喜悦中消
受着它们重新恢复了
的精力所带来的美和
欢欣。

《阿多尼》
狄兰

那一缕春色

醉了过往的路人

三月花还没有开，人们嗅不到花香，只是马路上融化了积雪的泥泞干起来。天空打起朦胧的多有春意的云彩；暖风和轻纱一般浮动在街道上，院子里。春末了，关外的人们才知道春来。春是来了，街头的白杨树蹿着芽，拖马车的马冒着气，马车夫们的大毡靴也不

见了，行人道上外国女人的脚又从长统套鞋里显现出来。笑声，见面打招呼声，又复活在行人道上。商店为着快快地传播春天的感觉，橱窗里的花已经开了，草也绿了，那是布置着公园的夏景。我看得很凝神的时候，有人撞了我一下，是汪林，她也戴着那样小沿的帽子。

"天真暖啦！走路都有点热。"

看着她转过"商市街"，我们才来到另一家店铺，并不是买什么，只是看看，同时晒晒太阳。这样好的行人道，有树也有椅子，坐在椅子上，把眼睛闭起，一切春的梦，春的谜，春的暖力……这一切把自己完全陷进去。听

着，听着吧！春在歌
唱……

……

三月，花还没有
开，人们嗅不到花香。

《春意挂上了树梢》
萧红

这时候草原空寂得像一幅弃置已久的名画，天空像一面没人敲打但却擦拭得异常锃亮的铜锣。鸟儿的鸣叫声从灌木丛中传出来，合拍于微风使灌木枝叶轻轻抖动的节律，大地散发出的各种花草的清香正在阳光下弥漫，这一切使受到催化、刺激而蓬勃发育的生命形

成一种氛围和情态，它们弥散的气息又反过来刺激、催化别的生命。

春天的某种特殊的活力就这样开始了，它仿佛是一只神秘的手轻轻揿了一下键钮，于是阳光把美丽的情欲注入万物。

他感觉到这些，目睹着这些，甚至可以说主要是呼吸到这

一切。这无所不在的花草万物的芬芳掺合了阳光的浓酒，饱含了生命的启示和情欲的力量，随着每一口呼吸进入他的躯体。他的喉管在发痒，肺叶在鼓胀如满风的帆，血液仿佛涨水的伊犁河那样汹涌激荡，他几乎已经能够听到血液的激流冲刷岸壁的声音，在日夜

喧响的拐弯处，土岸和崖壁坍塌的沉闷声响轰然而起然后长久地沉寂……

《一个牧人的姿势和几种方式》

周涛

春天来到世界
处处是四月
你不在，无光泽
蜜蜂不来
花朵惆怅萧瑟
点亮了神采
嗡嗡呢喃——

《春天来到世界》
迪金森

看，那些洁净的白桦，
重新滋生出片片嫩叶，
雨中的树叶清新优美，
一颗颗泪珠向下滴落。

雨丝倾斜，阳光照耀，
柔和的春草闪闪发亮，
发现并记住春草柔和，
是那敏锐专注的目光。

见太阳、雨水和青草
那么和谐，全都欢欣，
你精神振作就像植物，

不禁流露明亮的眼神。

蓬蓬勃勃的清新之气，
在你的幻想之中弥漫。
这是幸福，这是约会，
是太阳和春天的圣宴！

《春天》
巴尔蒙特

南风吹了

将春的微笑

从水国里带来了

木 窗外
平放着我的耕地
我的小牦牛
我的单铧犁

一小队太阳
沿着篱笆走来
天蓝色的花瓣
开始弯曲

露水害怕了
打湿了一片回忆
受惊的腊嘴雀

望着天极

我要干活了
要选梦中的种子
让它们在手心闪耀
又全部撒落在水里

《我的一个春天》
顾城

"冬先生"写给"春小姐"的告别信

在绿色春天的黄昏王国里，

银色的河水在静静流淌，

太阳落到多林的山峦后，

月亮的金角浮现在天上。

西天蒙上玫瑰色的光带，

农夫从田间回到了农舍，

在大路那边的白桦林里，

夜莺唱起了爱情的歌。

玫瑰光带般的晚霞从西天

温柔地谛听着深沉的歌声，

大地柔情地望着遥远的星星，

并且朝着天空绽
放笑容。

《春天的黄昏》
叶塞宁

梦里

我

行走于林荫树林间

寻找那妩媚的春景

她温柔地飘舞在山间

燕地寒，花朝节后，余寒犹厉。冻风时作，作则飞沙走砾。局促一室之内，欲出不得。每冒风驰行，未百步辄返。

廿二日天稍和，偕数友出东直，至满井。高柳夹堤，土膏微润，一望空阔，若脱笼之鹄。于时冰皮

始解，波色乍明，鳞
浪层层，清澈见底，
晶晶然如镜之新开而
冷光之乍出于匣也。
山峦为晴雪所洗，娟
然如拭，鲜妍明媚，
如倩女之靧面而髻
鬟之始掠也。柳条将
舒未舒，柔梢披风，
麦田浅鬣寸许。游人
虽未盛，泉而茗者，
罍而歌者，红装而蹇
者，亦时时有。风力

虽尚劲，然徒步则汗出浃背。凡曝沙之鸟，呷浪之鳞，悠然自得，毛羽鳞鬣之间皆有喜气。始知郊田之外未始无春，而城居者未之知也。

《满井游记》
袁宏道

春何曾说话呢
但她那伟大潜隐的力量
已这般的
温柔了世界

淡蓝的，纯洁的
　　雪莲花！
紧靠着疏松的
　　最后一片雪
花……

是最后一滴泪珠
　　告别昔日的忧
伤，

是对另一种幸福
崭新的幻想……

《春》

迈科夫

满山坡的野花睁开了眼

连成了片

汇成了海

春啊，你披着带露的头发，从明净的

　　早窗里向下方眺望，你天使般的

　　眼睛，请转向我们这西方的岛屿，

　　它出动全部歌唱队，迎接你到来。

　　群山在互相告语，溪谷在倾听；

　　我们渴望的眼睛都在仰视着

你那辉煌的楼阁：
走出来吧，

　　让你的仙踪莅临
我们的国土。

　　从东边山上过来
吧，让我们的风

　　吻着你馥郁的衣
裳，让我们饱尝着

　　你早晚的呼吸；把
你的珍珠散布在

　　这为你而流着相
思苦泪的大地。

用你美丽的手指
把她打扮起来，

在她的胸膛上印
下无数的蜜吻，

把你的金冠戴在
她无力的头上，

她朴素的头发已
为你而系扎停当了。

《给春》

威廉·布莱克

青山如黛
绿水如画

我喜欢五月初旬的暴雨，

那时第一声春雷响起，

它欢蹦乱跳，活泼机灵，

轰隆隆滚过蓝色的天宇。

首次震响隆隆的雷声，

雨珠四溅，飞土扬尘，

雨线把一串串珍
珠挂起，
　　太阳给它们抹上
了黄金。

　　湍急的河水奔下
山间，
　　林鸟齐鸣，不得
安静，
　　林中的鸟叫，山
上的水声
　　全都和春雷快乐
地呼应。

你会说：是轻佻的赫柏姑娘

正在把宙斯的天鹰喂养，

将冒着雷霆泡沫的酒浆

微笑着从天空泼到了地上。

《春天的雷雨》

丘特切夫

到西湖时，微雨。拣定一间房间，凭窗远眺，内湖、孤山、长堤、宝淑塔、游艇、行人，都一一如画。近窗的树木，雨后特别苍翠，细茸茸绿的可爱。雨细蒙蒙的几乎看不见，只听见草叶上及四陌上浑成一片点滴声。村屋五六座，排列山下一屋虽矮陋，而前后簇拥的

却是疏朗可爱的高树
与错综天然的丛芜、
溪径、草坪。

……

　路过苏堤，两面
湖光潋滟，绿洲葱翠，
宛如由水中浮出，倒
影明如照镜。其时远
处尽为烟霞所掩，绿
洲之后，一片茫茫，
不复知是山，是湖，
是人间，是仙界。画
画之难，全在画此种

气韵，但画气韵最易
莫如画湖景，尤莫如
画雨中的湖山，能摆
得住此波光回影，便
能气韵生动。

《春日游杭记》
林语堂